방주석

숨은그림찾기

국내여행편

이 책을 두 배
재미있게 보는 법!

1.

이 책은 국내 인기 여행지 30곳을 바탕으로 한 숨은 그림 찾기로 구성되어 있습니다.

2.

불국사, 경리단길 등 아름다운 여행지를 그림으로 만나보고 아름다운 풍경 속에 꼭꼭 숨은 깨알 '숨은 그림'을 찾아내는 재미까지 일석이조의 즐거움을 누려보세요!

3

여행지에 얽힌 간단한 상식 팁이 책을 보는 재미를 훨씬 풍성
하게 해줄 것입니다. 여행지 그림을 자신만의 감각으로 색칠해
보아도 좋습니다.

4

내가 찾은 숨은 그림이 맞는지 궁금하다면?
－책 맨 뒤의 정답 페이지를 확인해보세요!

경리단길 · · ·))

외국 문화가 집결된 이태원동에 있지만 이태원과 다른 분위기로 유명하다. 과거 육군중앙경리단(현 국군재정관리단)이 길 초입에 있어서 '경리단길'이라는 이름이 붙었다.

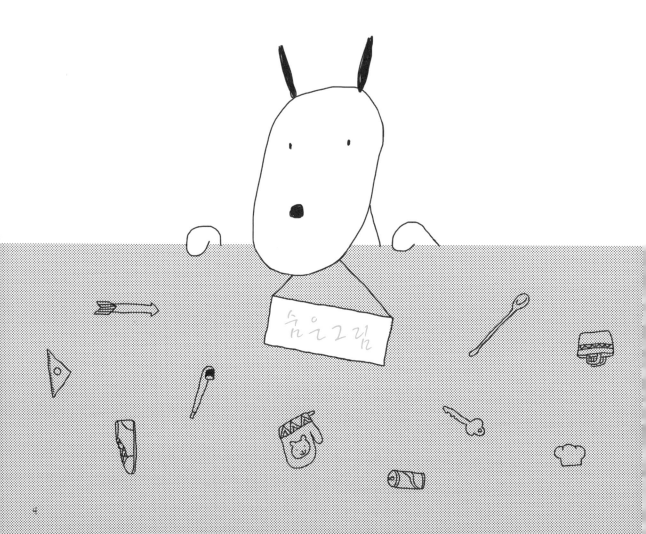

숨은그림

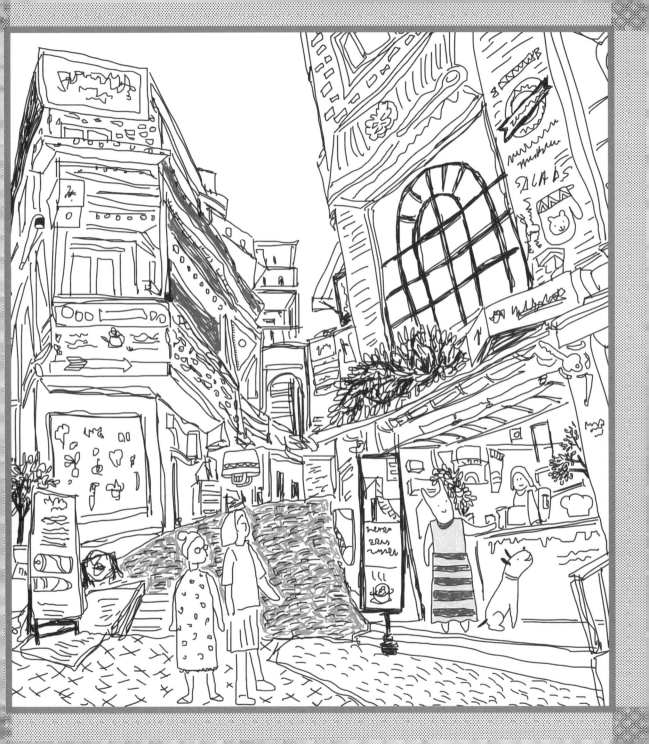

포천 허브 아일랜드 · · ·))

세계 최초의 허브식물 박물관이 운영되고 있는 테마파크이다. 해마다 80만 명 이상의 관광객이 다녀간다.

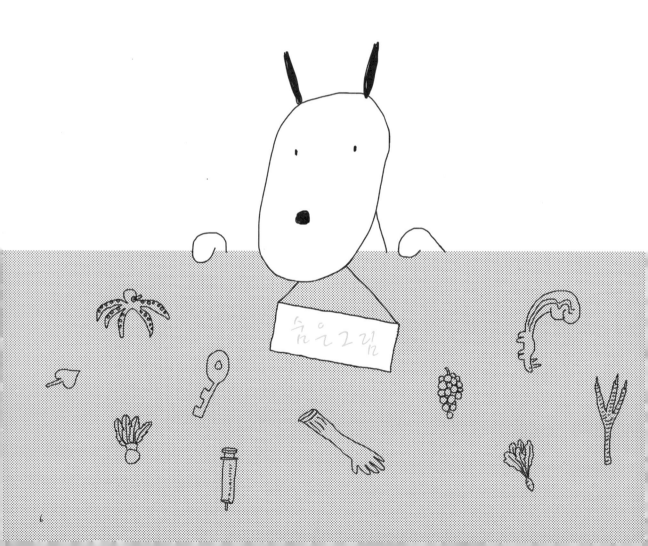

숨은그림

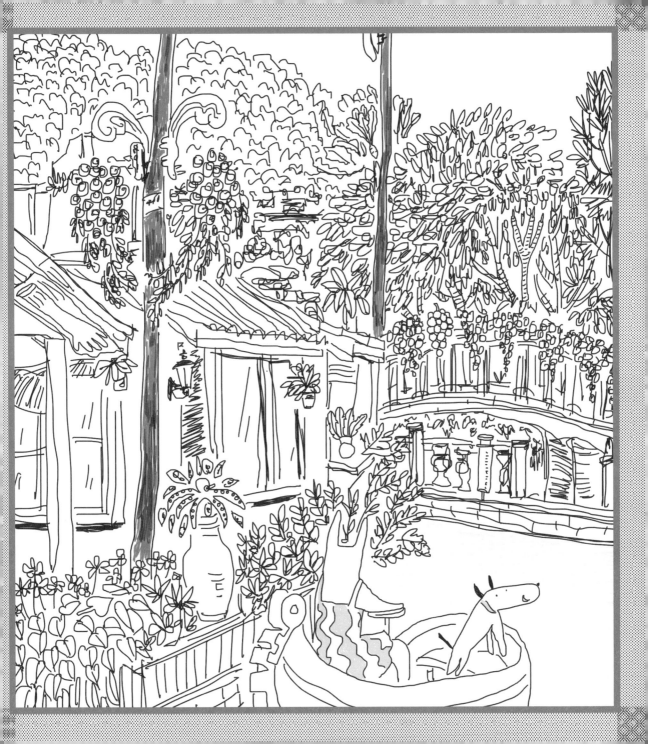

영양 서석지 • • •))

경북 영양군 입암면 연당리에 있는 연못과 정자를 말한다. 1640년경 정영방(1577~1650)이 조성했다. 국가민속문화재 제108호로 지정되어 있다.

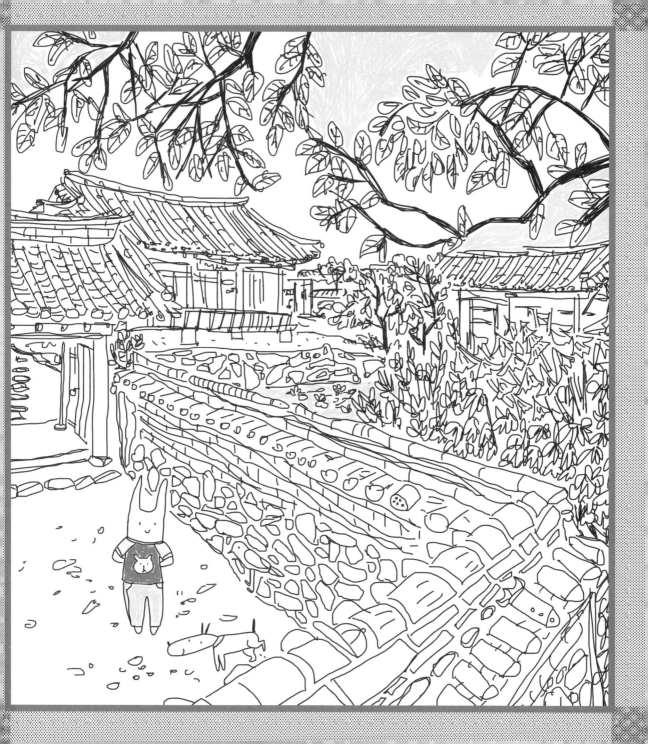

헤이리 예술마을 · · ·))

경기도 파주시 탄현면 법흥리에 있는 문화예술인 마을. 380여 명의 회원이 참여해 집과 화랑을 세우고, 길과 다리를 놓아 예술마을을 만들었다.

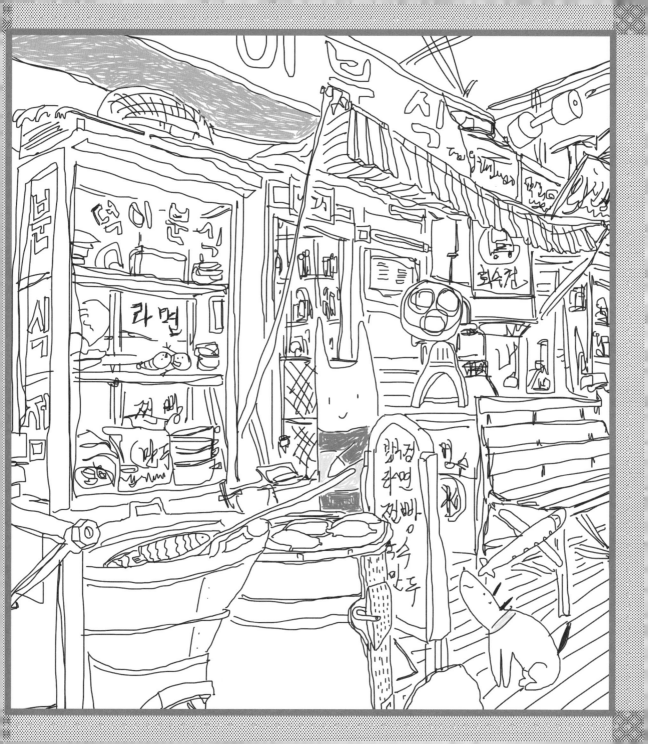

외도 보타니아 · · · 》

경남 거제시 일운면 외도길에 조성되어 있는 정원. 일 년 내내 꽃이 지지 않는 곳으로 알려져 있다.

숨은그림

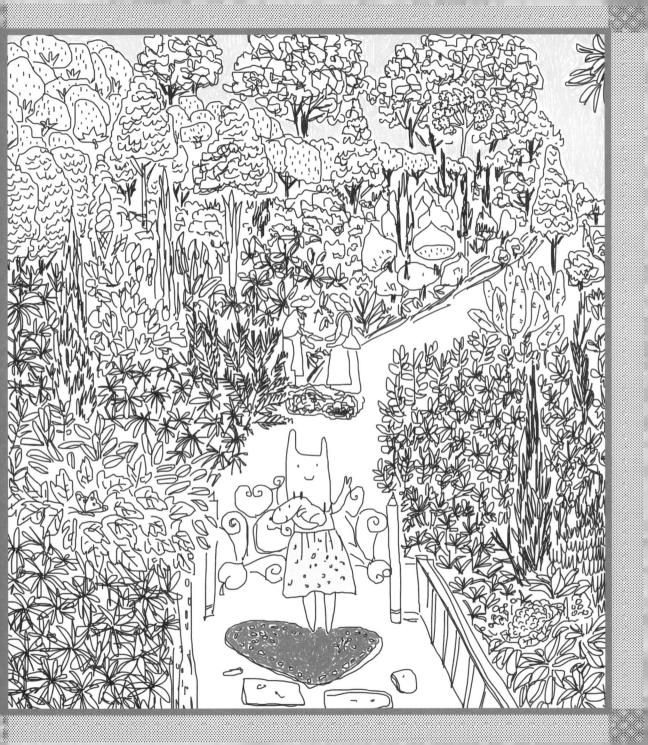

불국사 . . . ﹖﹖

경북 경주시 토함산 서쪽 중턱에 있는 사찰. 석가탑과 다보탑이 있는 것으로 유명
하며 수학 여행 등으로 많은 사람들이 찾는다.

숨은그림

14

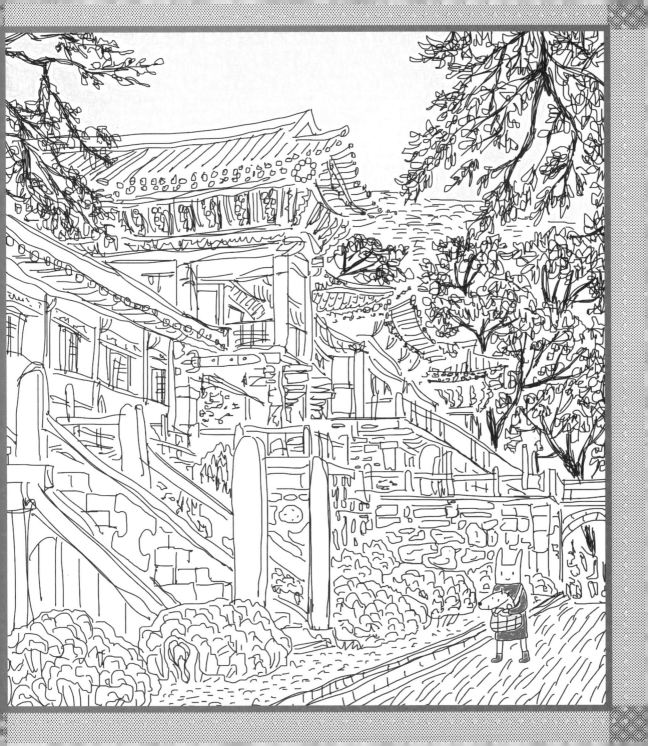

동해 노곤담길 · · · ⁇

동해시 묵호진동에 있는 언덕마을. 마을 전체에 아름다운 벽화와 조형물이 있어서 많은 관광객들이 찾고 있다.

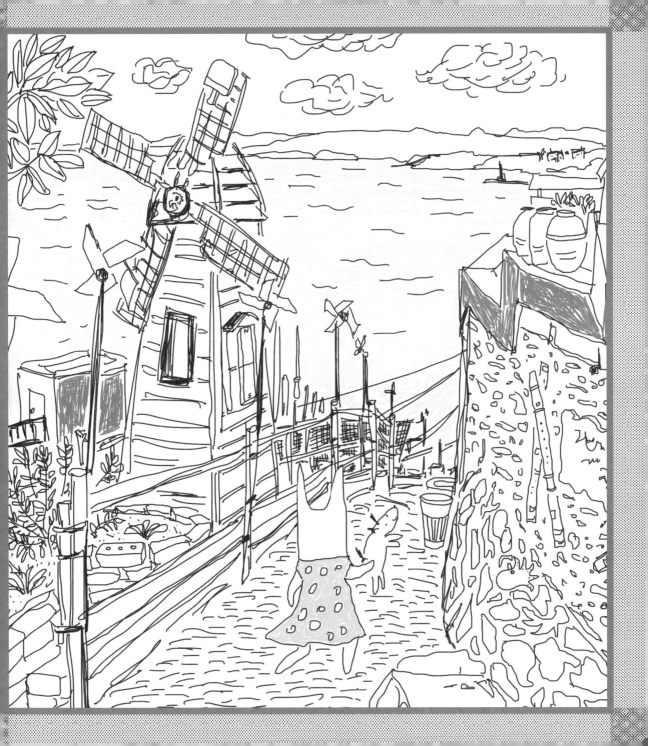

광주 펭귄 마을···))

광주시 남구 양림동에 위치해 있다. 도시 재생을 통해 공예산업이 특화된 공간으로 발돋움했다.

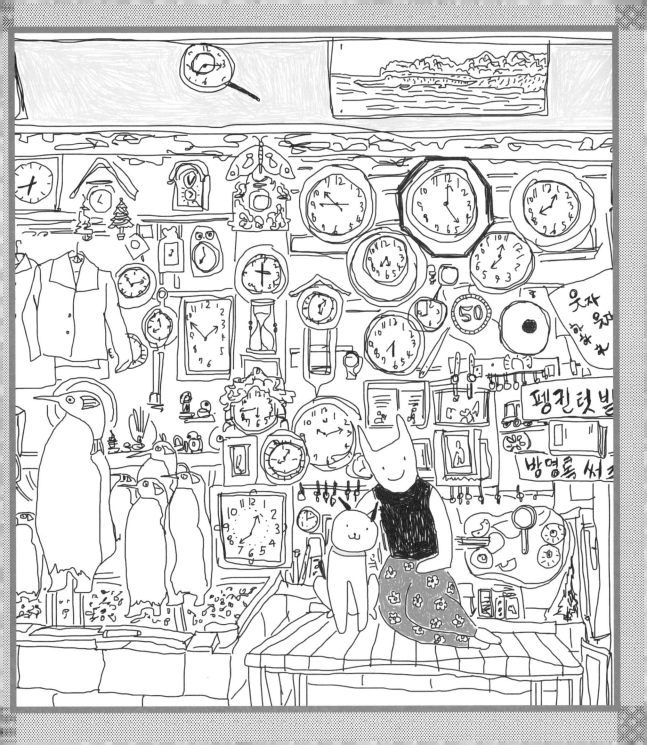

대전 오월드 · · ·))

대전시 중구 사정동에 위치한 테마파크. 동물원과 놀이공원, 삼림욕장 등 다양한
시설이 함께 있다.

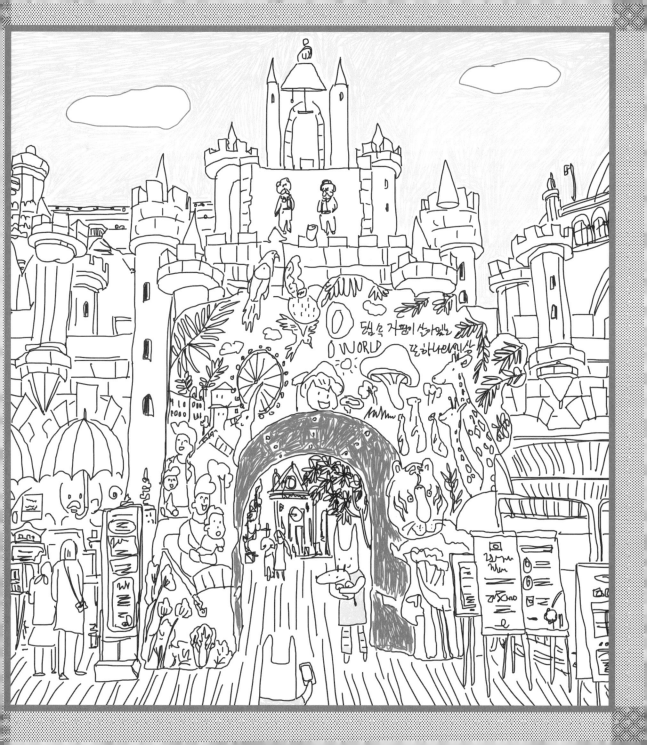

서래마을 · · · 》

서울 서초구 반포4동에 있는 마을. 한적한 동네였는데 방송, 신문 등을 통해 알려
지면서 상업지구로 변화했다. 프랑스인과 유명인들이 많이 살고 있다.

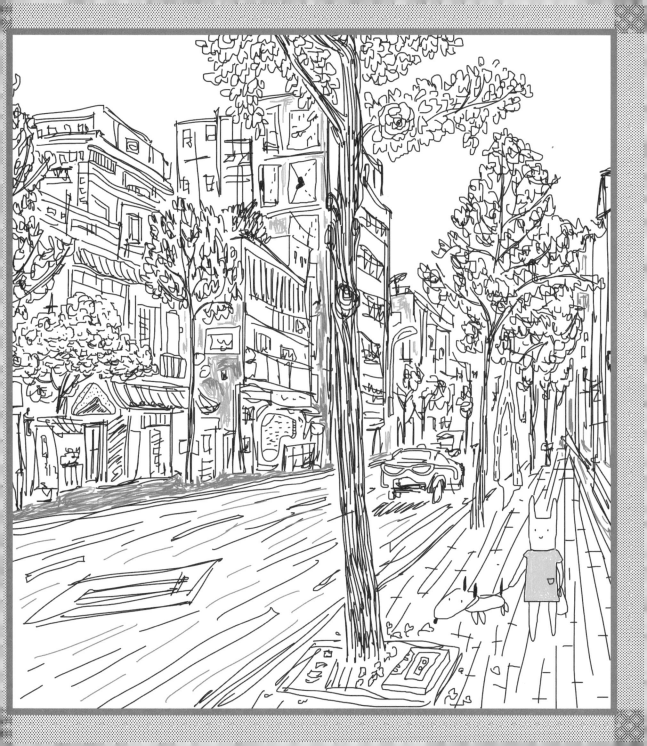

논산 선샤인랜드 · · · 》

드라마 〈미스터 선샤인〉이 흥행하면서 촬영지인 이곳도 덩달아 유명해졌다. 드라마 촬영 세트장과 밀리터리 체험관, 서바이벌 체험장 등 다양한 시설이 있다.

숨은그림

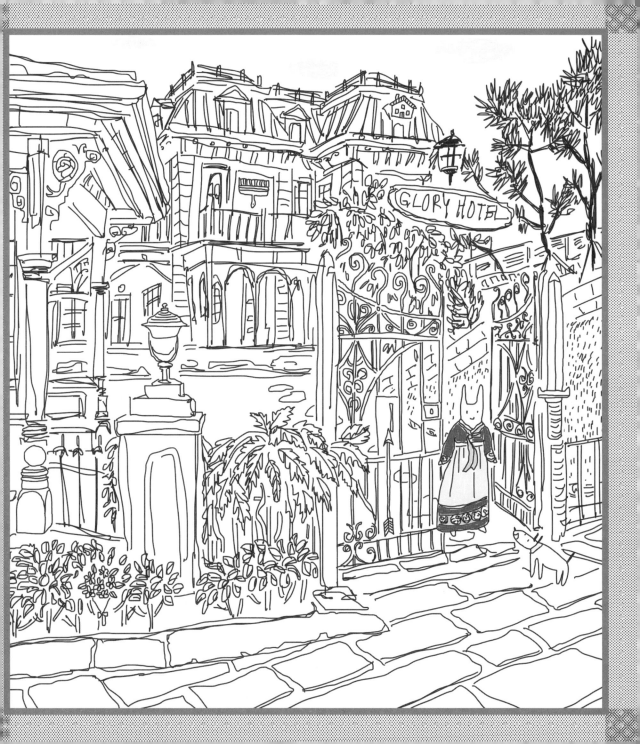

장항 스카이워크 · · ·))

충남 서천의 송림 산림욕장에 위치해 있다. 높이 15미터, 길이 250미터의 해송 숲 위를 가로질러 거닐 수 있게 되어 있다. 기벌포해전과 진포해전이 있었던 곳이기도 하다.

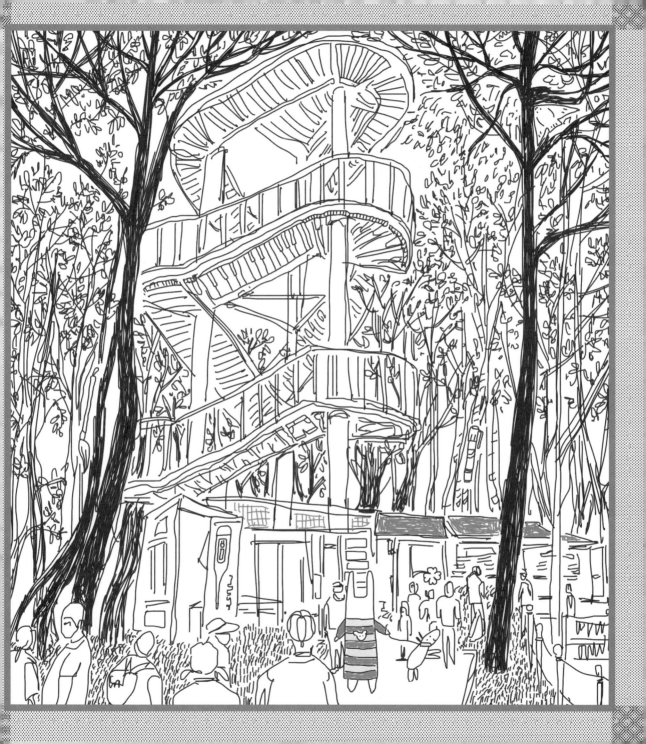

장생포 고래 문화마을····》

2015년에 예전 장생포 고래잡이 어촌의 모습이 그대로 재현되었다. 고래 광장·장생포 옛마을·선사시대 고래 마당·고래 조각정원 등 볼거리가 다양하다.

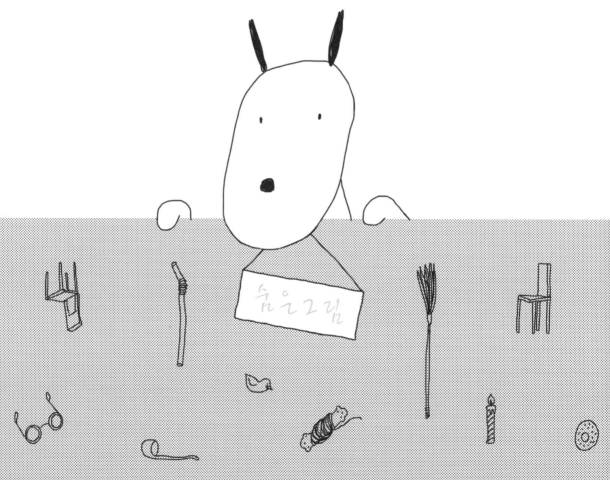

숨은그림

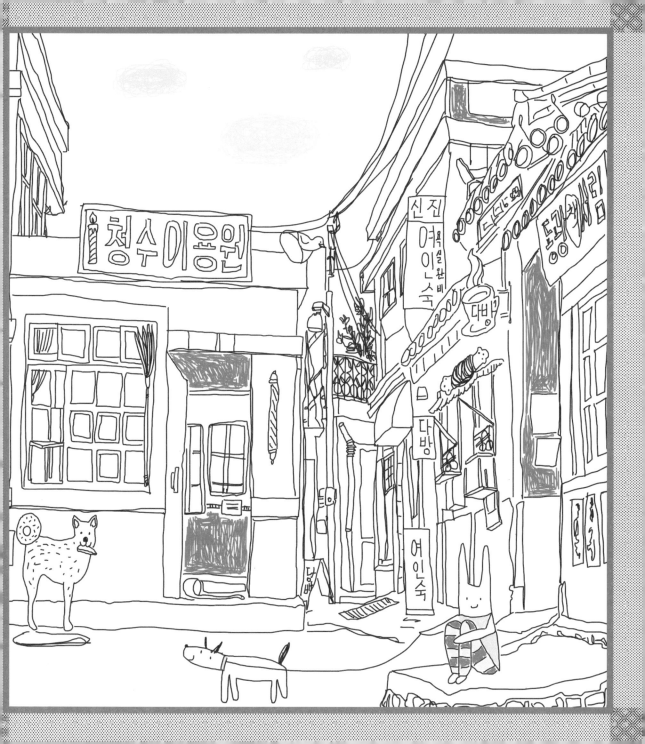

제주 유리의 성...))

전시관과 화원·미로·조형물 등이 온통 유리로 꾸며진 제주시 한경면 저지리의 테마파크. 환상적인 분위기의 조형물을 보러 많은 관광객들이 찾아온다.

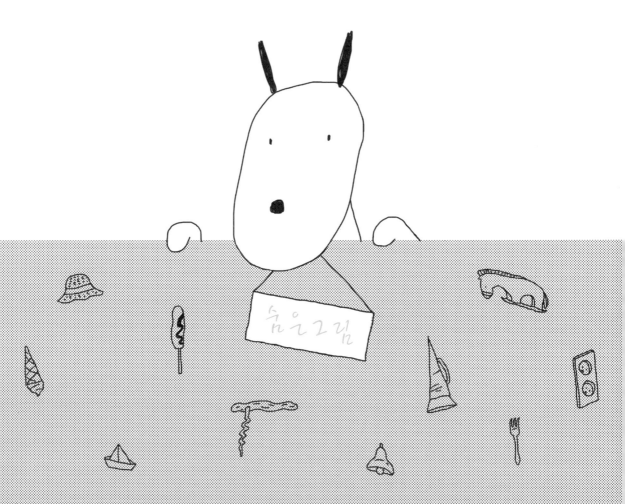

숨은그림

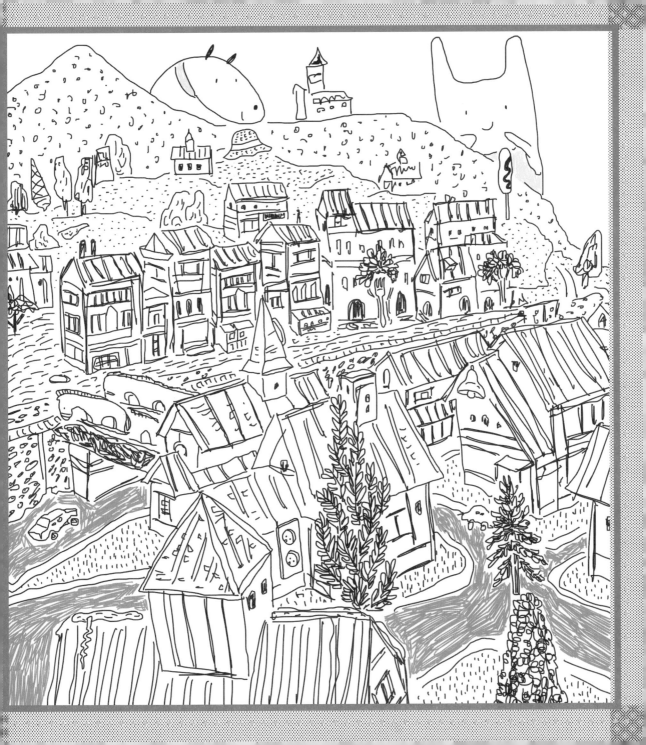

인사동 · · ·))

서울 종로구에 위치한 전통 거리. 도심 한복판에서 한국적인 분위기를 만끽할 수 있다. 좁은 골목이 미로처럼 얽혀 있고 화랑·고미술점·전통찻집 등이 모여 있다.

숨은그림

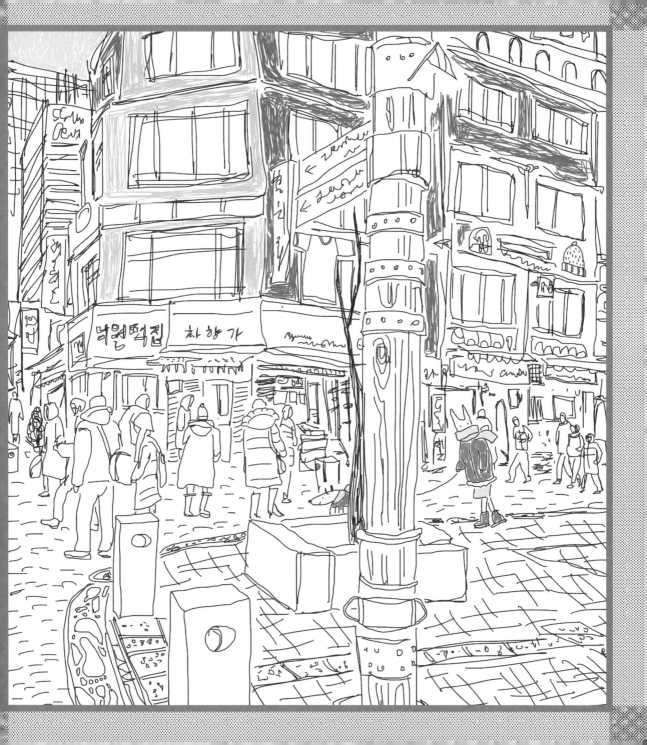

《부산 해동 용궁사···》

부산시 기장군 기장읍 시랑리에 있는 절. 우리나라 3대 관음성지의 하나로, 탁 트인 바닷가 경치로도 유명하다.

숨은그림

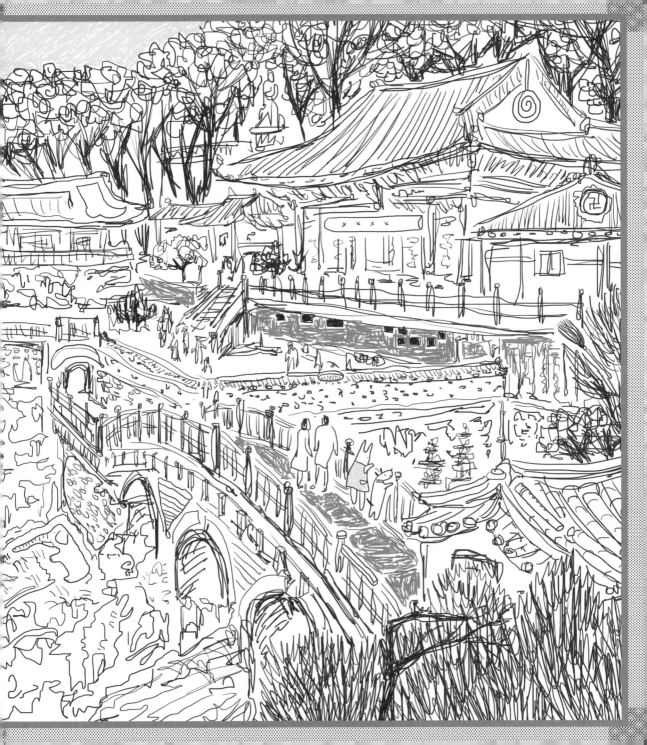

익선동 • • •))

사람이 간신히 걸을 만큼 좁은 골목과 한옥이 어우러져 아름다운 매력을 풍기는 곳이다. 최근 레트로 열풍을 타고 젊은이들에게 핫플레이스가 되었다.

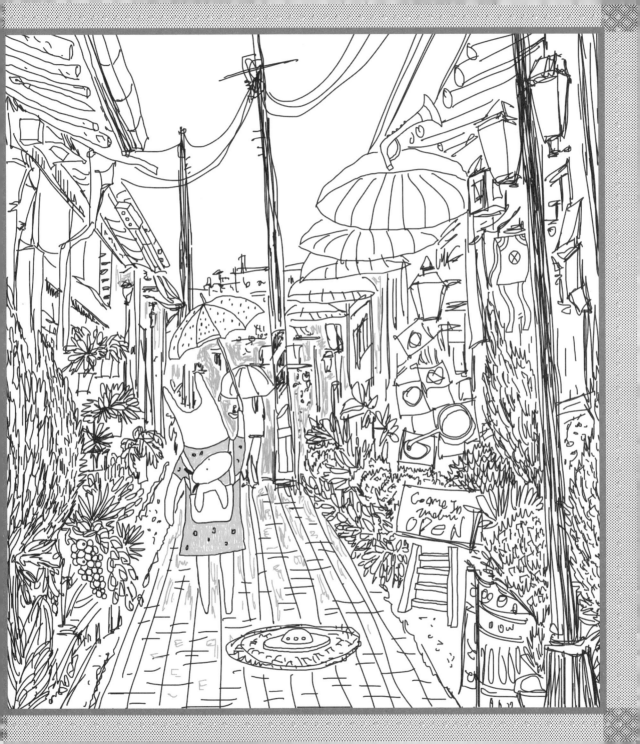

감천 문화마을 · · · >>

부산시 사하구 감천동에 위치한 산간마을. '꿈을 꾸는 부산의 마추픽추'라는 프로
젝트를 통해 사라지던 골목길이 문화마을로 탈바꿈했다. 이후 많은 영화의 배경
이 되기도 했다.

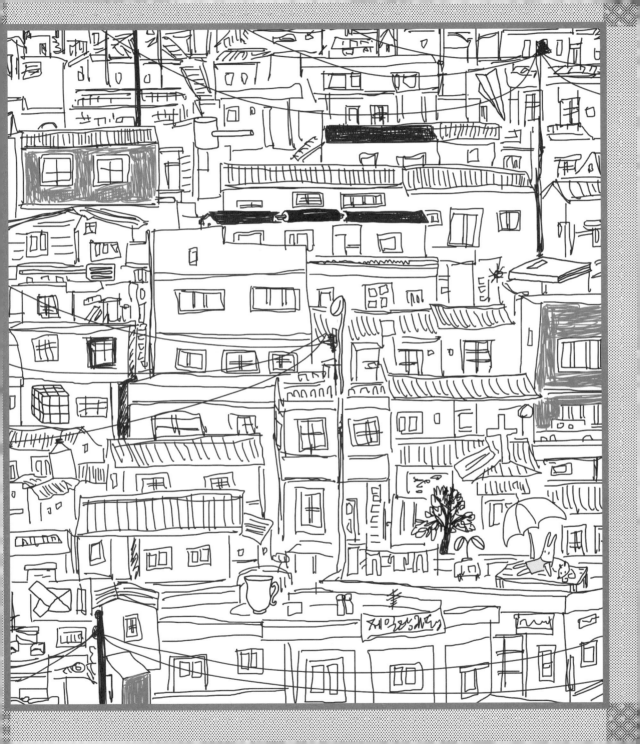

군산 근대화 거리 • • •))

우리나라의 근대화와 수탈의 아픔을 동시에 지니고 있는 전북 군산의 관광지. 일
제강점기 당시의 모습을 잘 간직하고 있어서 볼거리가 많다.

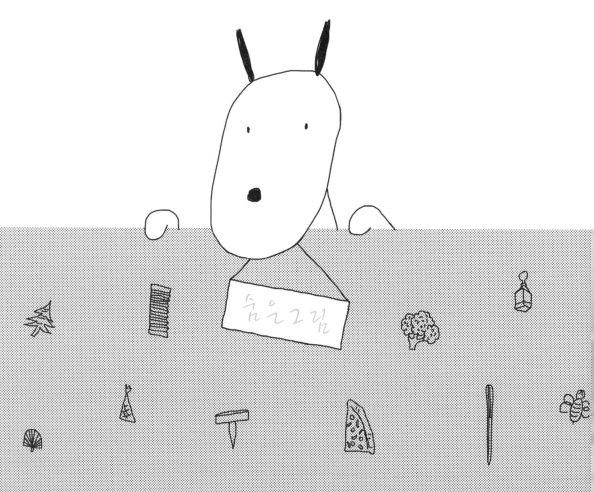

숨은그림

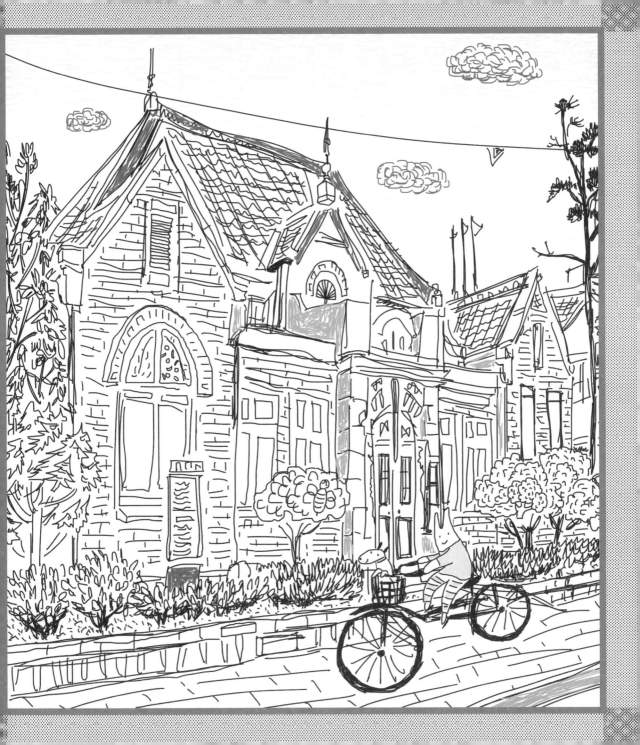

파주 프로방스 마을····))

경기도 파주시 탄현면에 있는 테마 마을. 전 세계 음식을 맛볼 수 있고, 패션·생활용품· 체험 시설 등이 갖춰져 있다.

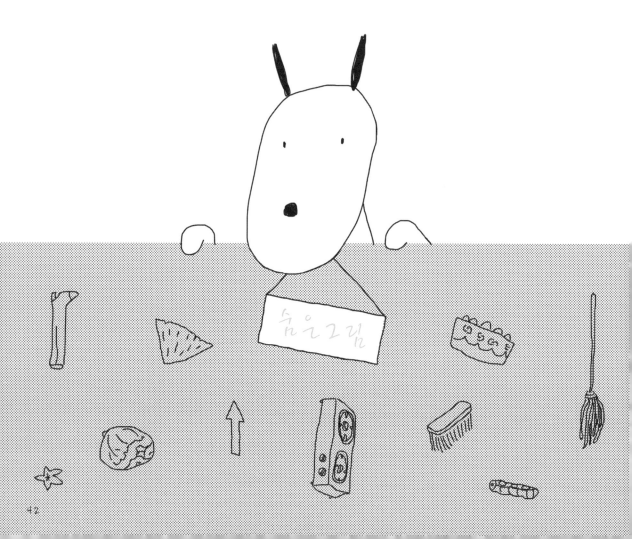

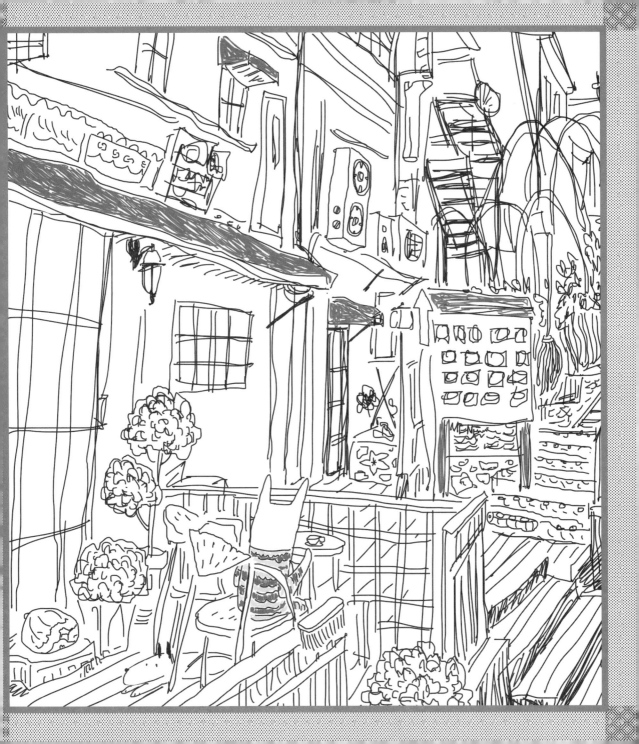

순천 낙안읍성····11

조선시대 임경업이 돌로 개축해 쌓은 후 현재까지 허술한 담장 하나 보이지 않는
다. 초가집 지붕이 그대로 유지된 마을 풍경은 조선시대 백성들의 생활 모습을 잘
보여준다.

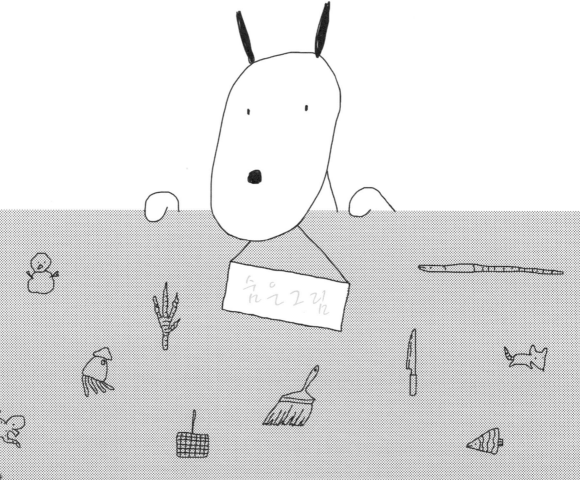

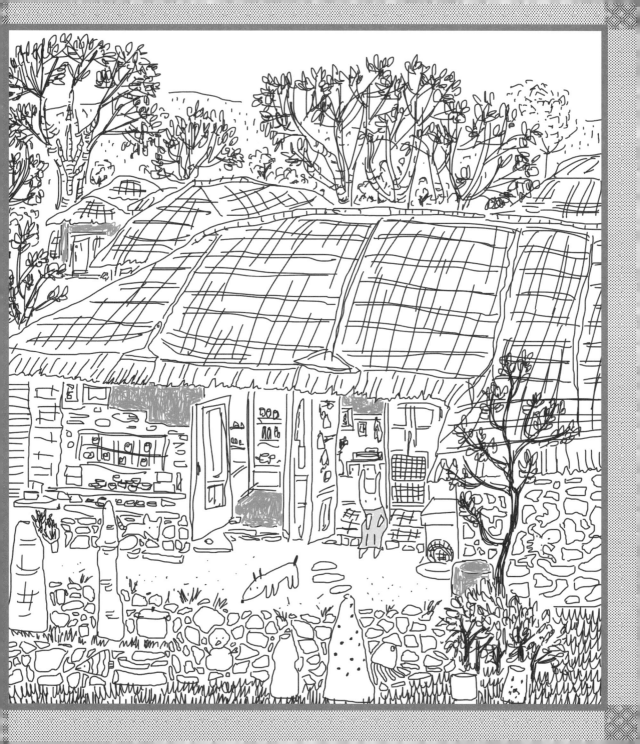

경주 추억이 달동네 · · ·))

경주시 보불로 토함산 아래에 있는 박물관. 근대화 모습이 재현되어 있고 다양한
옛 시절 소품들을 구경할 수 있다.

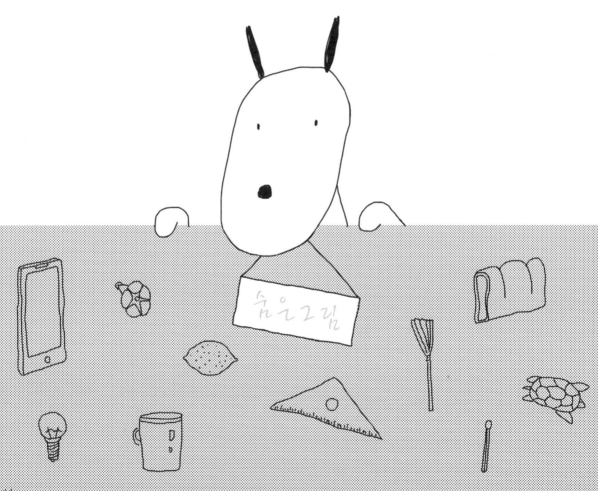

숨은그림

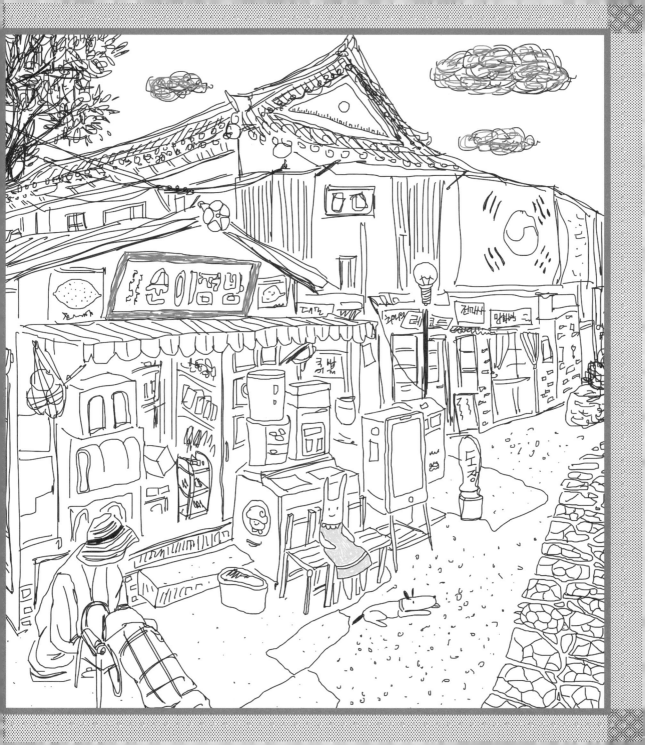

부여 궁남지 · · · ·))

궁남지는 백제 무왕 때 만들어진 것으로 보인다. '궁궐의 남쪽에 연못을 팠다'는
『삼국사기』의 기록으로 미루어 현존하는 우리나라 최초의 조경지이다.

숨은그림

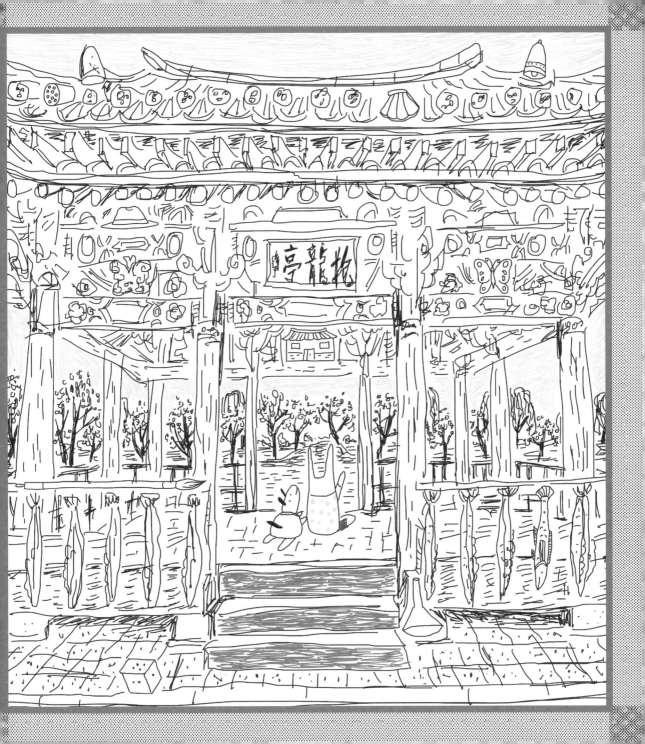

대구 청라 언덕 · · ·))

대구 근대 골목 투어를 하다보면 꼭 들러야 하는 곳이다. 옛 선교사들이 생활했던 집들이 남아 있다.

숨은그림

50

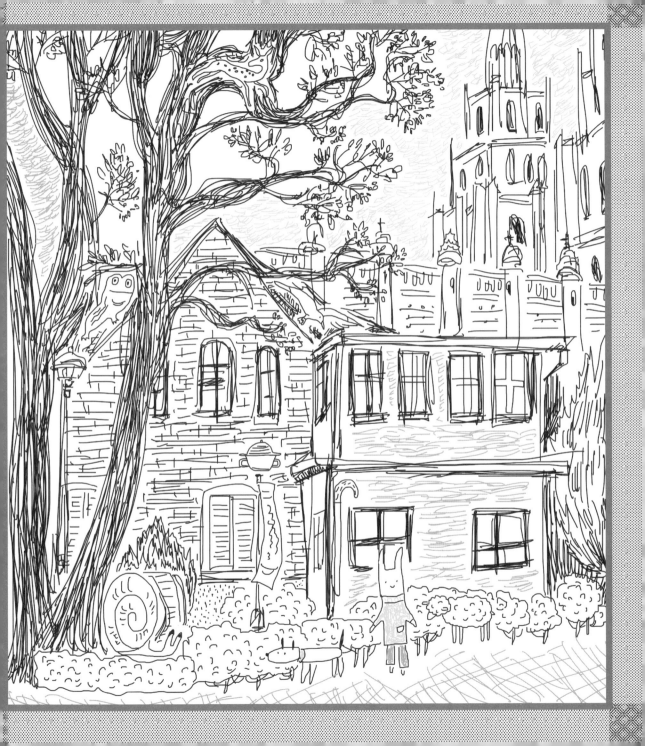

창덕궁 • • • 11

서울시 종로구에 위치한 궁궐. 조선 시대 궁궐의 전형을 원형 그대로 잘 간직하고
있다.

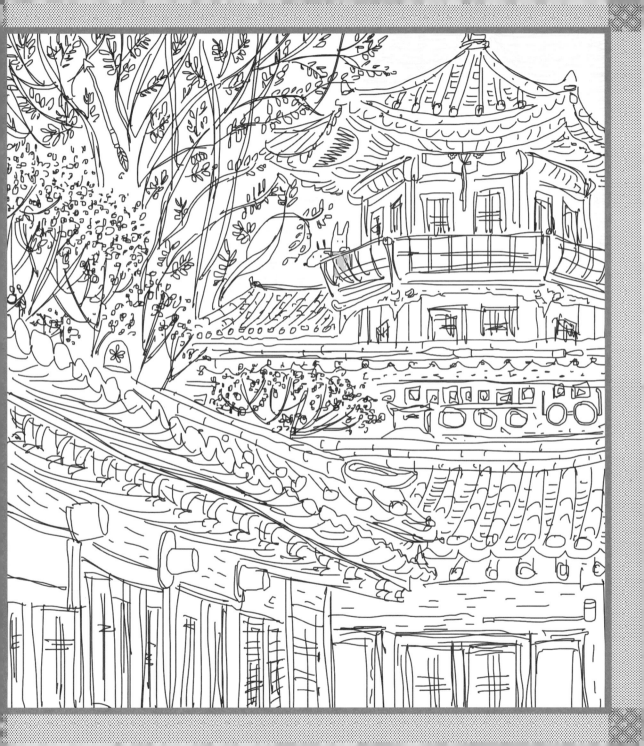

종로구 이화 마을 ···))

종로구 동숭동에 위치한 산동네. 벽화가 많이 그려져 유명해졌으며, 드라마 배경
으로 많이 나온 곳이다. 근처의 낙산공원과 함께 방문하기에 좋다.

숨은그림

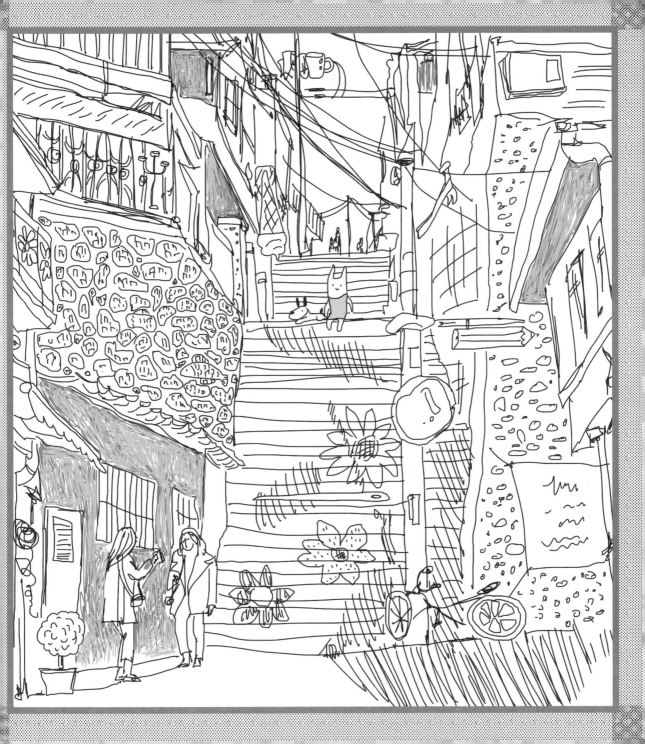

북촌 한옥마을 · · ·))

조선시대에 조성된 양반층의 주거지였던 곳으로 '양반촌', '양반 동네'라고도 불렸
다.

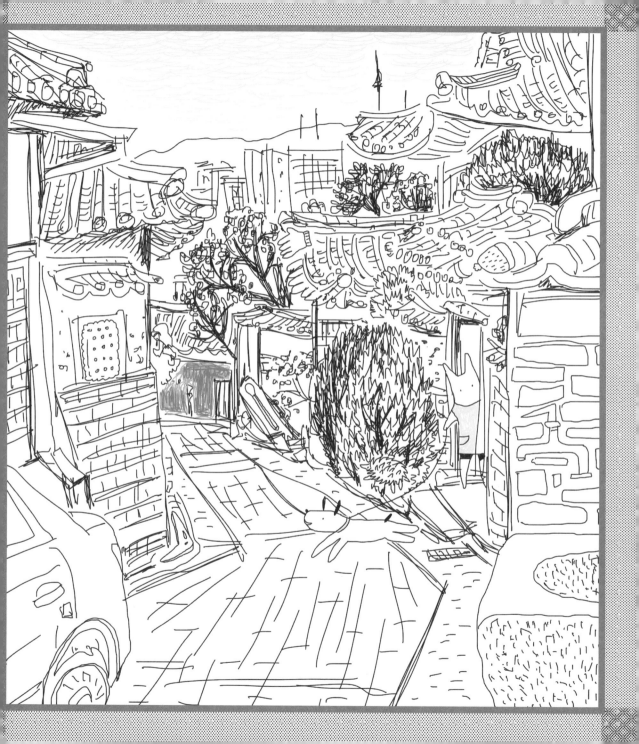

제주 신화월드 테마파크 ● ● ●))

2017년 9월 30일 제주도 서귀포시에서 개장한 테마파크. 고급 호텔과 세계적인
수준의 테마파크, 워터파크를 갖추고 있다.

아산 지중해 마을・・・》》

충남 아산시 탕정면에 위치한 마을. 프로방스・파르테논・산토리니 양식의 세 가
지 테마 마을로 조성되었다.

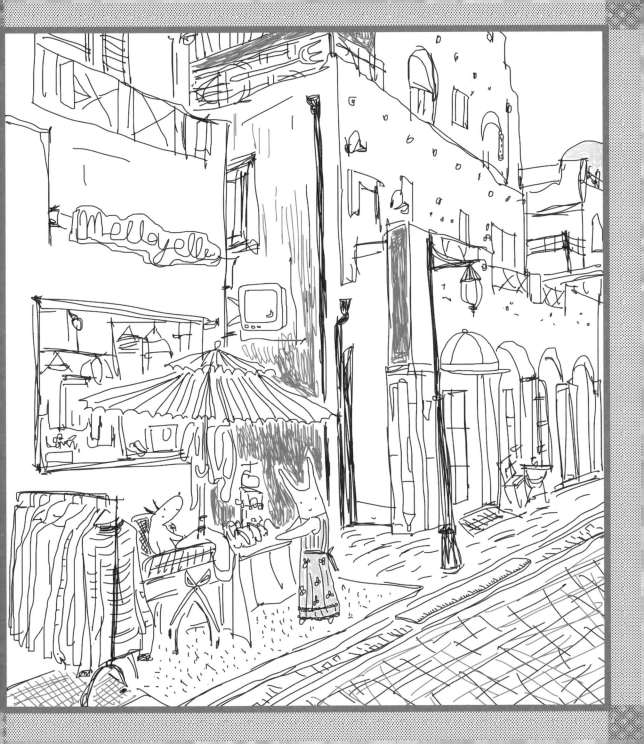

부산 보수동 책방 골목····))

50년 이상 헌책방들이 모여 골목길을 지키고 있는 이색적인 곳. 부산의 필수 관광 코스로 추천되는 곳이다.

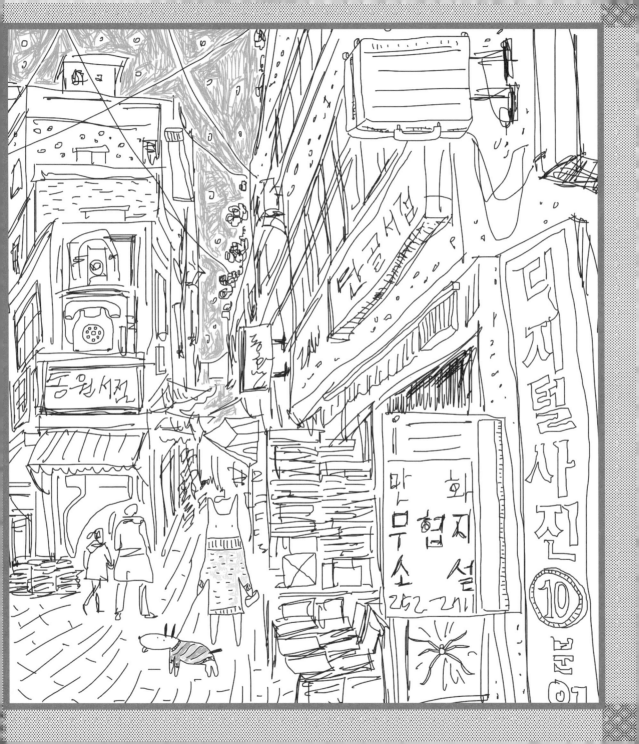

숨은 그림 찾기
정답

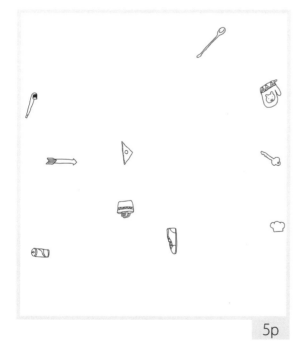

5p

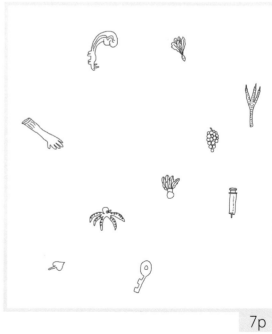

7p

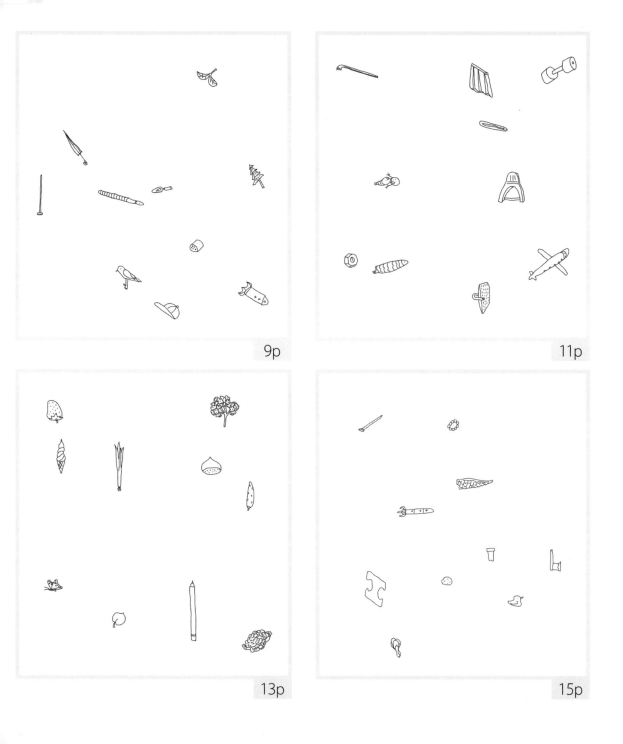

9p

11p

13p

15p

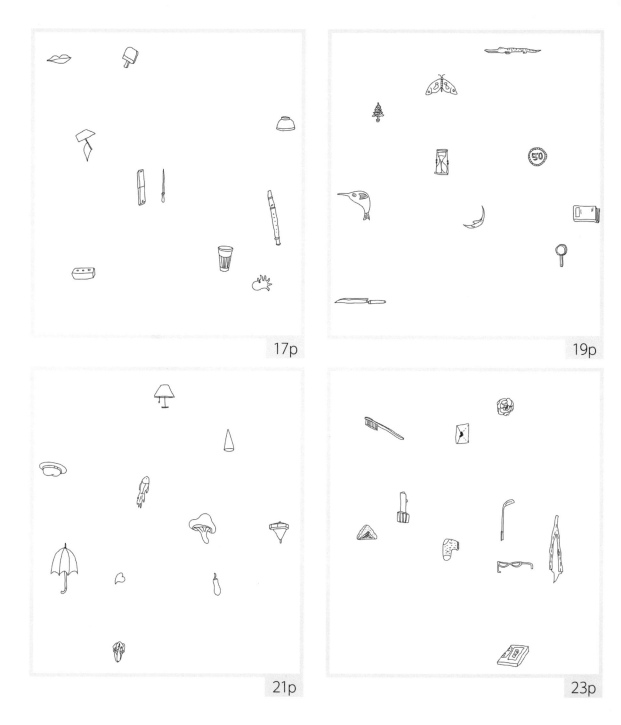

17p

19p

21p

23p

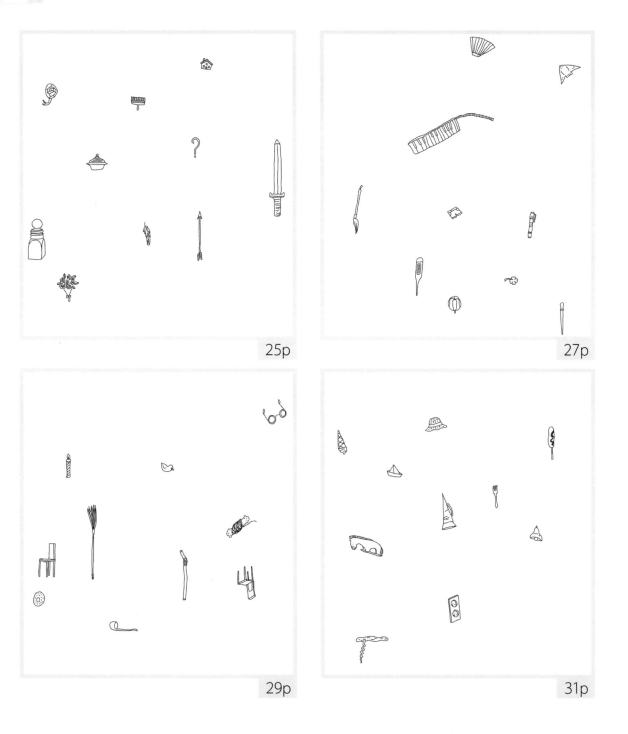

25p

27p

29p

31p

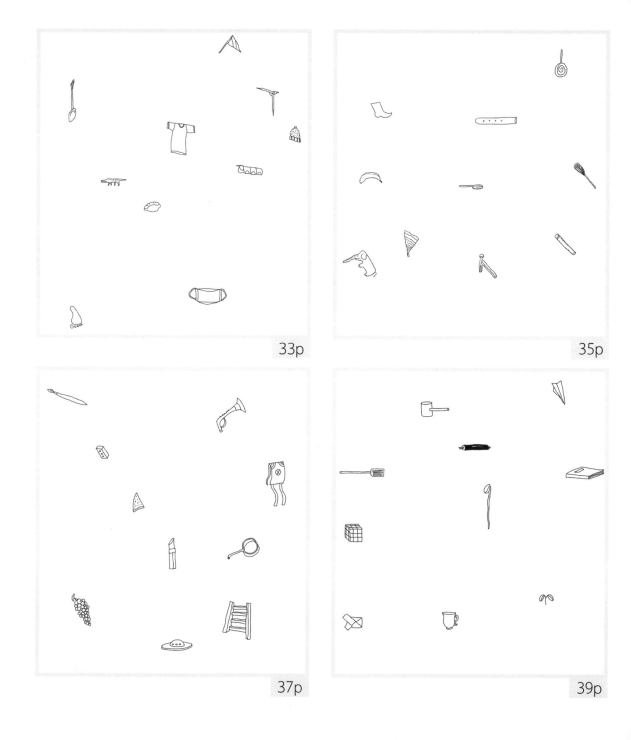

33p

35p

37p

39p

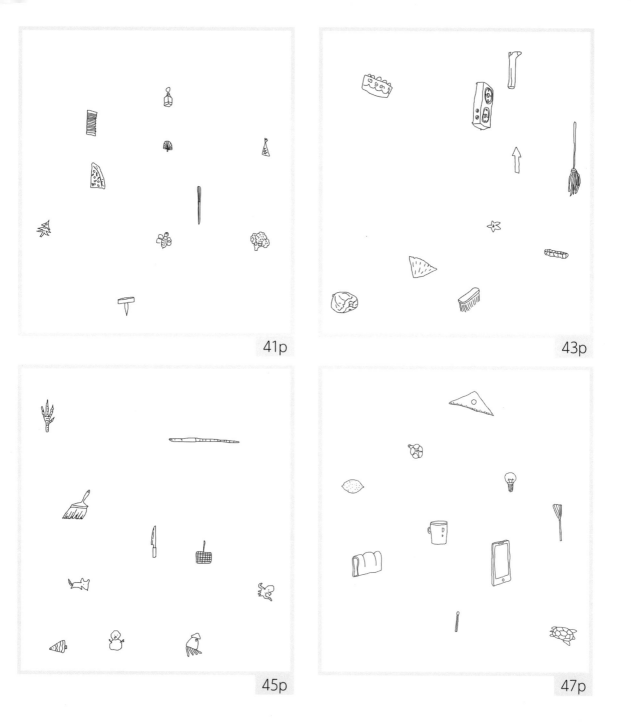

41p

43p

45p

47p

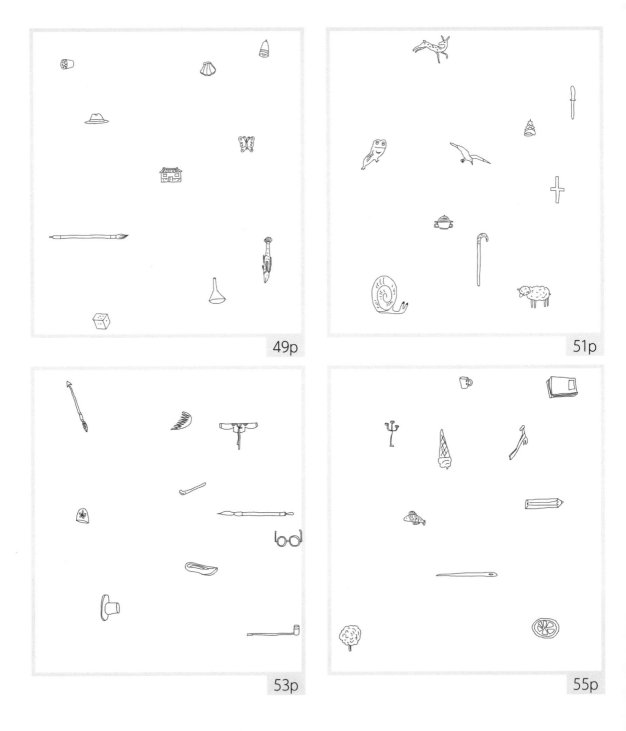

49p

51p

53p

55p

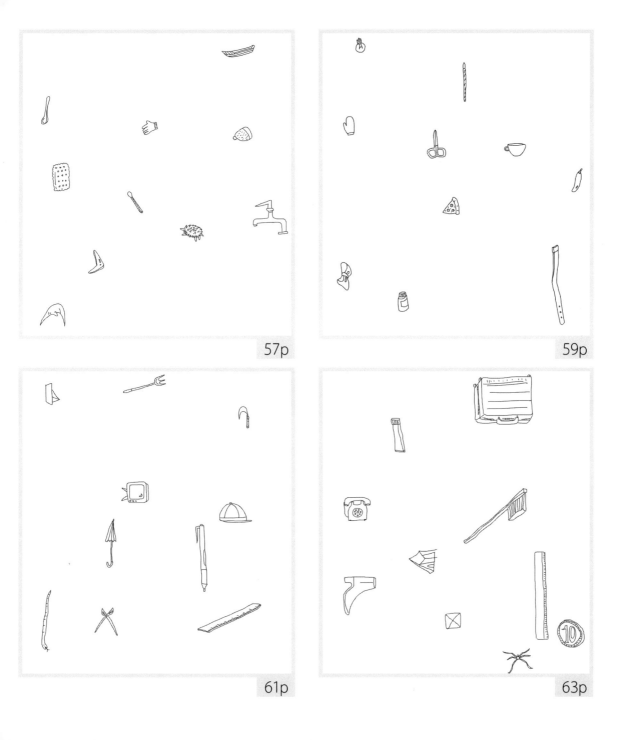

57p

59p

61p

63p

방구석 숨은그림찾기: 명화편
짱아찌 지음 | 아자 그림 | 72쪽 | 값 8,500원

명화를 오마주한 아름다운 그림 속에서 숨은그림을 찾아보자! 문화생활과 취미 두 가지를 동시에 누릴 수 있는 책.

서로 다른 그림 찾기
이요안나 그림 | 짱아찌 기획·구성 | 96쪽 | 값 10,000원

또르르 눈을 굴리며 같은 듯 다른 그림을 찾으면서 눈 운동과 두뇌 운동을 동시에 해보자. 집중력과 관찰력이 쑥쑥!

귀욤귀욤 볼펜 일러스트
아베 치카고 외 지음 | 홍성민 옮김 | 83쪽 | 값 12,500원

평범한 색 볼펜으로 소중한 추억에 감성을 입혀 일상에 행복을 선물해주는 책. 모든 동식물, 음식, 과일, 사물 등 세상 만물이 당신의 형형색색 볼펜 끝에서 마술처럼 살아날 것이다.

매력뿜뿜 동물 일러스트: 멸종 위기 동물편
이요안나 지음 | 68쪽 | 값 11,200원

나만의 손그림으로 친구에게 선물하고 싶을 때 따라 그리기 쉬운 일러스트 책. 멸종 위기에 처해 있기에 더욱 소중하고 기억하고 싶은 동물 80여 종을 그리는 법이 들어 있다.

부비부비 강아지 일러스트
박지영 지음 | 88쪽 | 값 12,500원

사랑스러운 우리 강아지 모습을 직접 그려 간직하고 싶은 사람을 위해 출간된 책. 그림이 서투른 '똥손'도 쉽게 따라할 수 있다.

다이어리 꾸미기 일러스트
나루진 지음 | 148쪽 | 값 13,000원

깜찍발랄한 일러스트로 소중한 나의 다이어리를 꾸미도록 도와주는 책. 귀엽고 사랑스러운 캐릭터로 잘 알려진 나루진 작가의 일러스트가 돋보인다.